仿古山水画技法丛书

宋代小品

黄民杰 著

海峡出版发行集团
福建美术出版社

图书在版编目（CIP）数据

宋代小品 / 黄民杰著． -- 福州 ：福建美术出版社，
2024.4
（仿古山水画技法丛书）
ISBN 978-7-5393-4559-8

Ⅰ．①宋… Ⅱ．①黄… Ⅲ．①山水画－国画技法
Ⅳ．① J212.26

中国国家版本馆 CIP 数据核字（2024）第 028483 号

出 版 人：郭　武
责任编辑：蔡　敏
装帧设计：李晓鹏　陈　秀

仿古山水画技法丛书·宋代小品

黄民杰　著

出版发行：福建美术出版社
社　　址：福州市东水路 76 号 16 层
邮　　编：350001
网　　址：http://www.fjmscbs.cn
服务热线：0591-87669853（发行部）　87533718（总编办）
经　　销：福建新华发行（集团）有限责任公司
印　　刷：福建新华联合印务集团有限公司
开　　本：889 毫米 ×1194 毫米　1/12
印　　张：2.66
版　　次：2024 年 4 月第 1 版
印　　次：2024 年 4 月第 1 次印刷
书　　号：ISBN 978-7-5393-4559-8
定　　价：38.00 元

【 概　述 】

　　山水画不仅是一种艺术形式，更是一种文化传承。随着文人画的兴盛，人们越来越喜欢在山水画中寻找精神归宿。山水小品虽不及中堂、立轴等鸿篇巨制，但在小小的方寸之间，就有高古的情韵和悠远的意境。画家们更能把艺术创作发挥得淋漓尽致，给人以"咫尺有千里之势"的感受。

　　宋代的山水画是山水画史上的一个里程碑。北宋山水画以李成、范宽、郭熙等为代表，多以满幅全景构图取胜。而南宋的马远、夏圭的作品则以边角构图为主，所创作的山水小品画面简洁、空灵，充满了诗情画意，让欣赏者回味无穷。

　　在此，作者精选了十余张仿宋代山水小品作品，以"仿古"的形式来再现中国传统山水小品之美。"仿古"是我们学习中国画的必由之路，不是为了复制，而是为了学习和创作。古人云"读书百遍，其义自见"，正是这个道理。我们通过仿古来深入了解笔墨技巧，理清山水画的发展脉络，不至于误入歧途。仿古山水不是对古人经典的照搬照抄，而是在学习古人笔墨技巧的基础上，进一步传移模写，在模仿中培养独立创作能力。

　　希望这套"仿古山水画技法丛书"能成为学画者学习传统山水画技法登堂入室的台阶，同时这些画面空灵、景少趣多的山水小品能给读者带来诗情画意的审美享受。

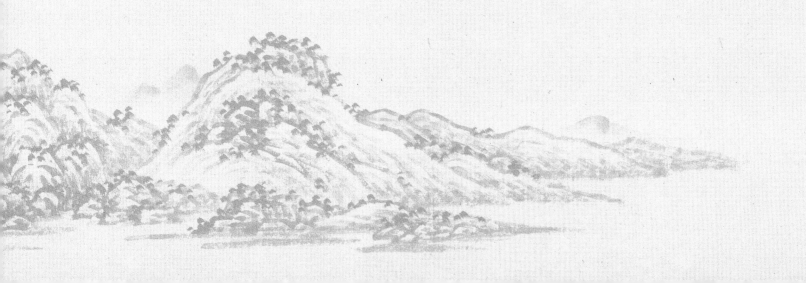

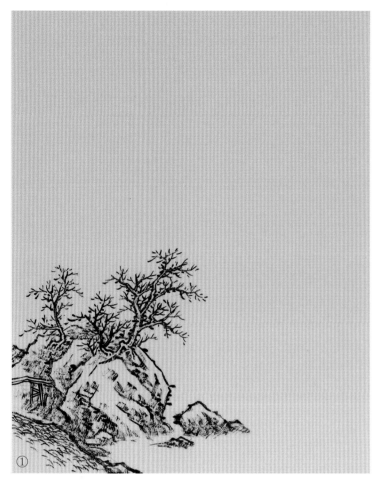

①

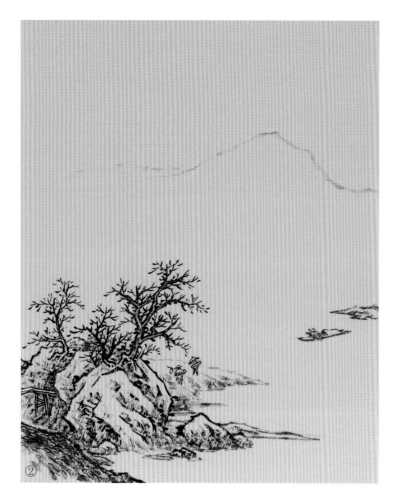

②

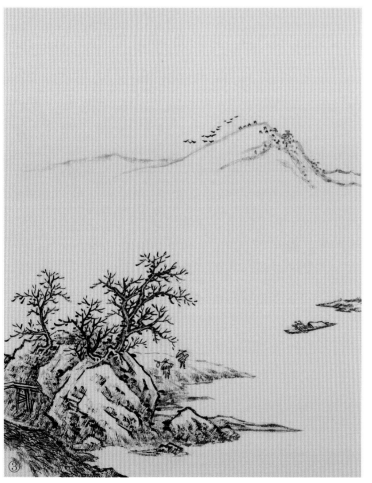

③

扫码看教学视频

《雪景待渡》画法

步骤一：用小狼毫笔勾勒山石和枯树，略加皴擦，
　　　　再勾出板桥、小草。

步骤二：添加近处和远处的土坡，点景的人物和小
　　　　船要有呼应，画出远山。

步骤三：用兼毫笔调淡墨染树干和山石暗部，并对
　　　　山石进一步深入刻画，点苔。在远山点苔，
　　　　添加飞鸟。

步骤四：用淡墨把画面整体染一遍，留出山石和山
　　　　头的空白，以表示雪景。

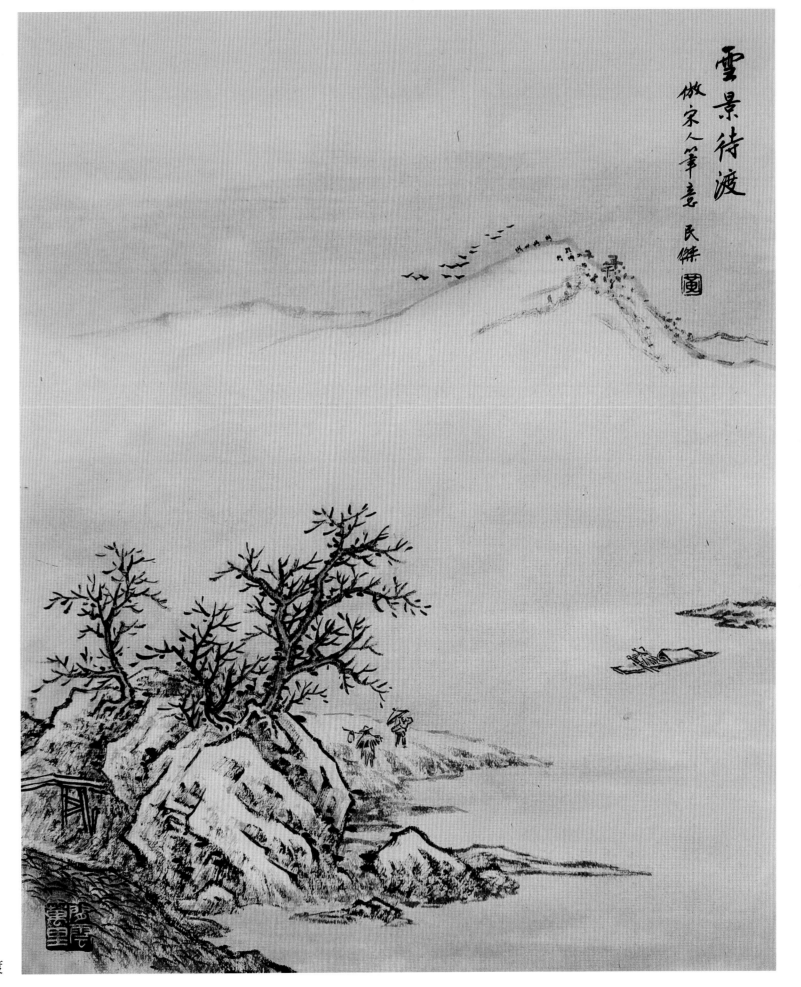

雪景待渡

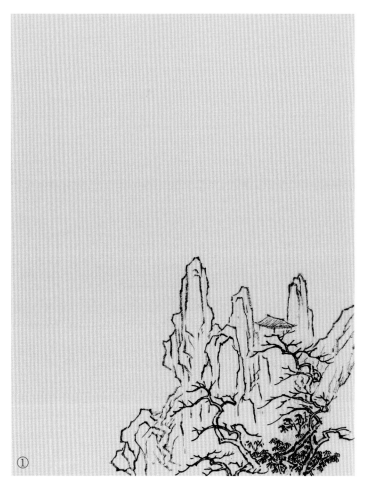

①

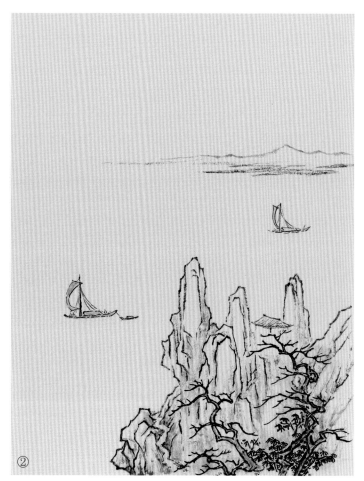

②

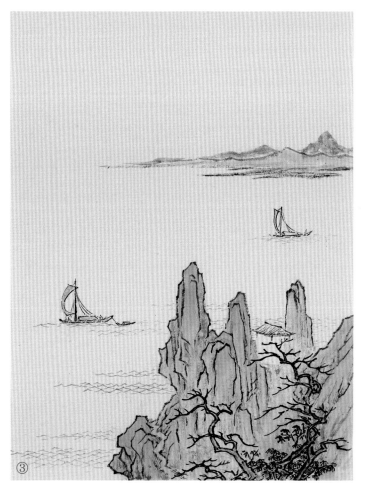

③

扫码看教学视频

《江上青峰》画法

步骤一：用小狼毫笔勾出山石树木和楼阁。

步骤二：用小狼毫笔继续勾出帆船和远山。用淡赭石勾山石纹理，染山石暗部、树干、帆船、远山。

步骤三：先勾出水纹，用花青调藤黄或汁绿色染山石和远山，稍干后再略加三绿染，山石顶部稍加三青。

步骤四：在山石上点苔并添加小树。在松树上加松针，在远山加小树。花青调墨染水和天。

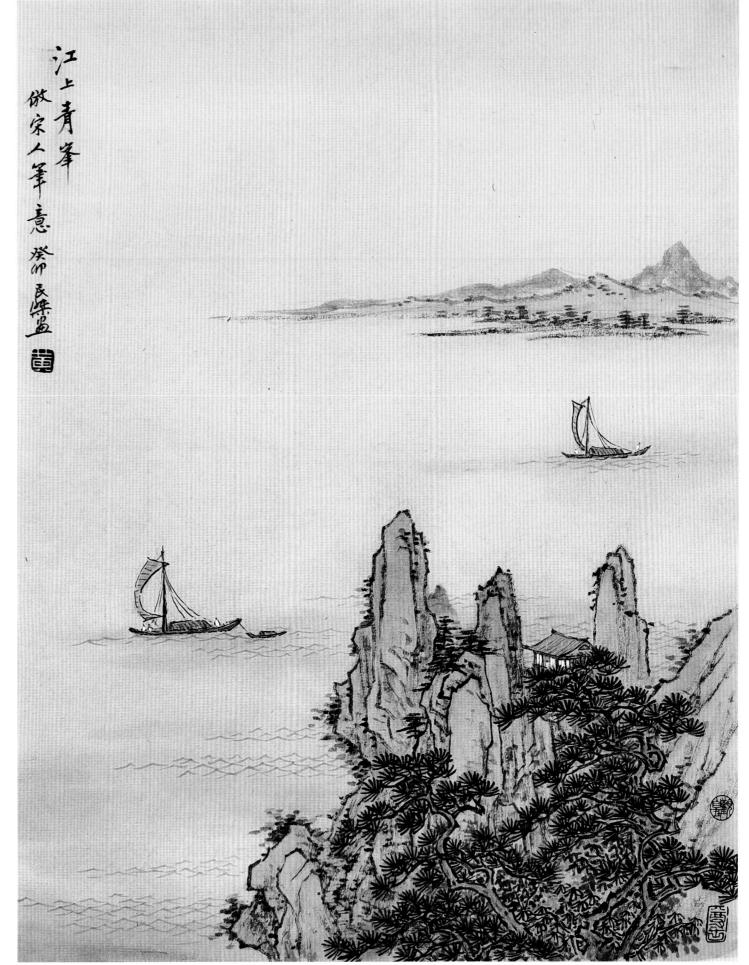

江上青峰

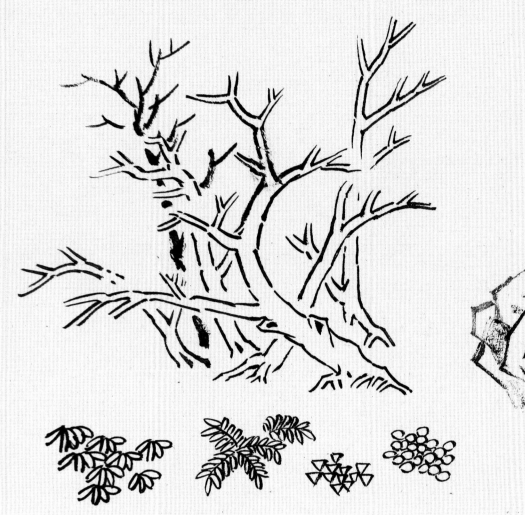

杂树与夹叶的组合画法。

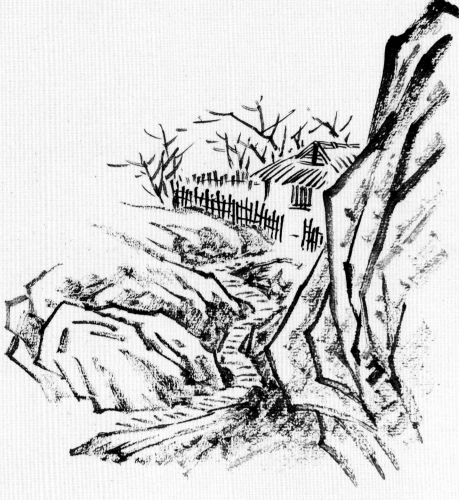

山道宜弯曲盘旋，茅屋宜掩映在树丛之中，方显山之幽深。

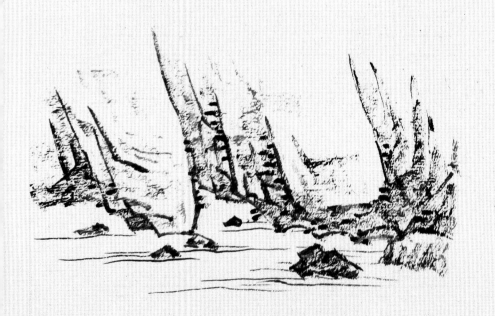

崖壁与溪水的画法。

难点解析视频

《山居秋深》上色要点：

1. 先用赭石色勾出山石和山头的纹理，染树干、茅屋、篱笆、小船，干后用赭石再染一遍山石。

2. 用赭石加朱磦填红叶，赭石调鹅黄填黄叶。

3. 用花青调少许墨画远山，染山石顶部、暗部，以及云气和水。

4. 点景人物衣服用钛白色。

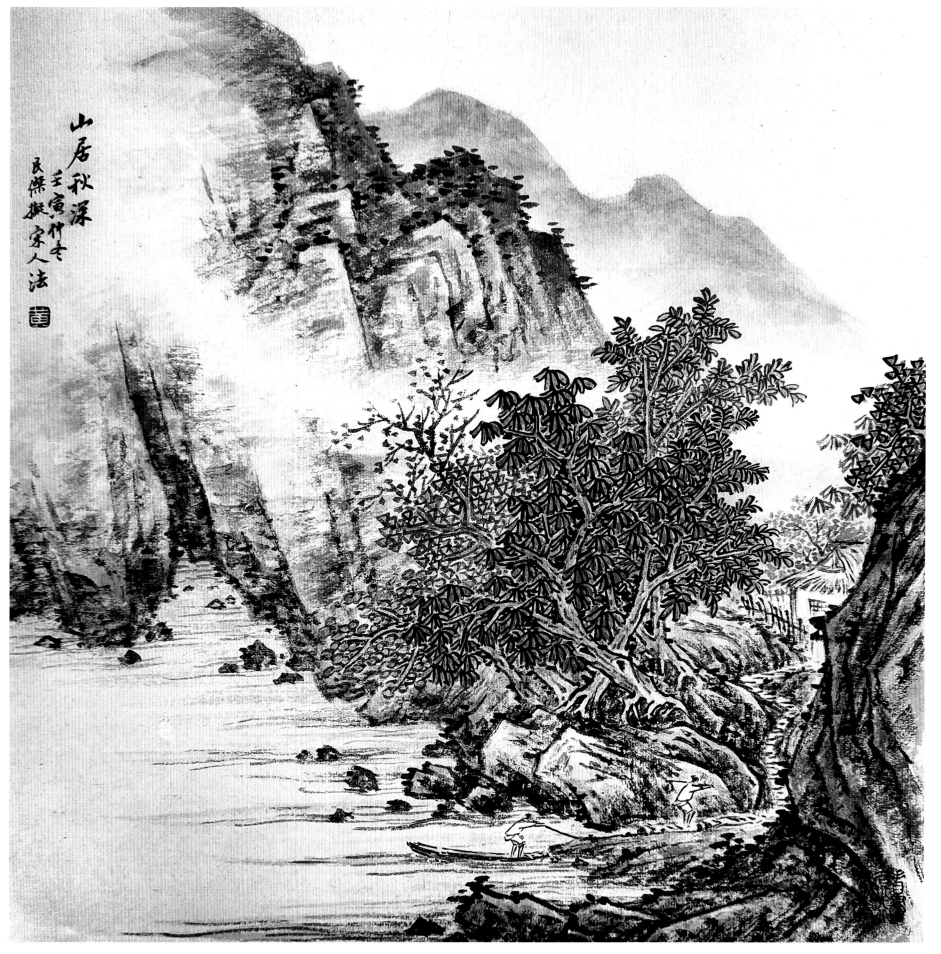

山居秋深

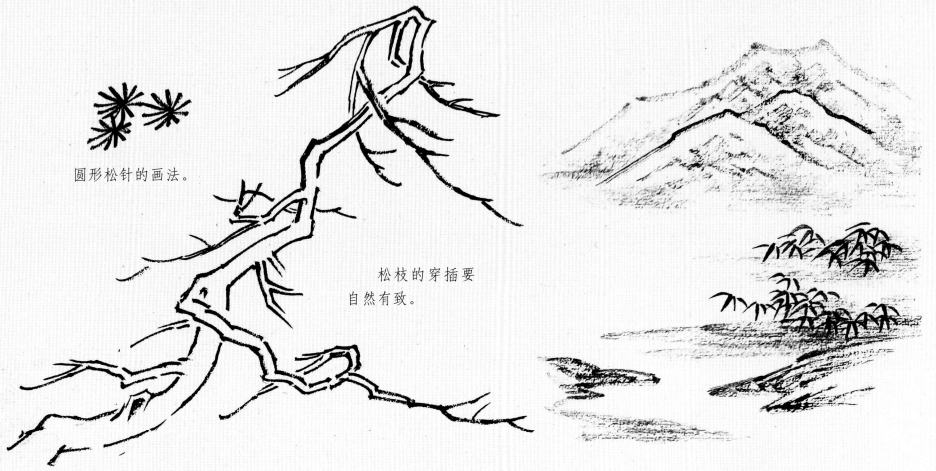

圆形松针的画法。

松枝的穿插要
自然有致。

远山、竹丛、河岸的组合画法。

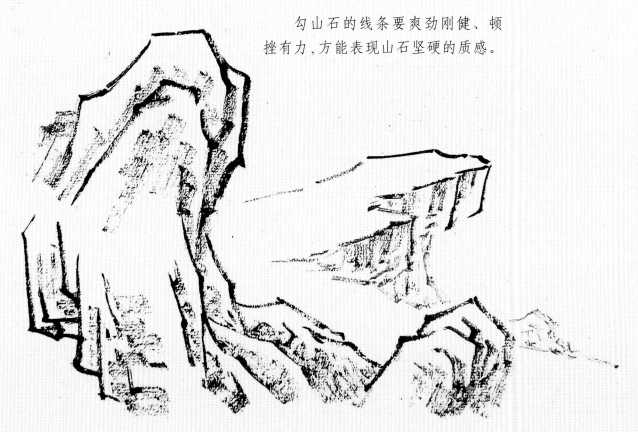

勾山石的线条要爽劲刚健、顿
挫有力,方能表现山石坚硬的质感。

难点解析视频

《琴罢听松风》上色要点:

1.先用赭石勾出山石和山头的纹理,染
树干、坡岸,干后用赭石再染一遍山石。
2.用花青调藤黄加少许墨成草绿色,染
山石,填夹叶。
3.用花青调少许墨画远山,染山头、松针、
树叶、水。
4.点景人物衣服用钛白,头巾用朱磦。

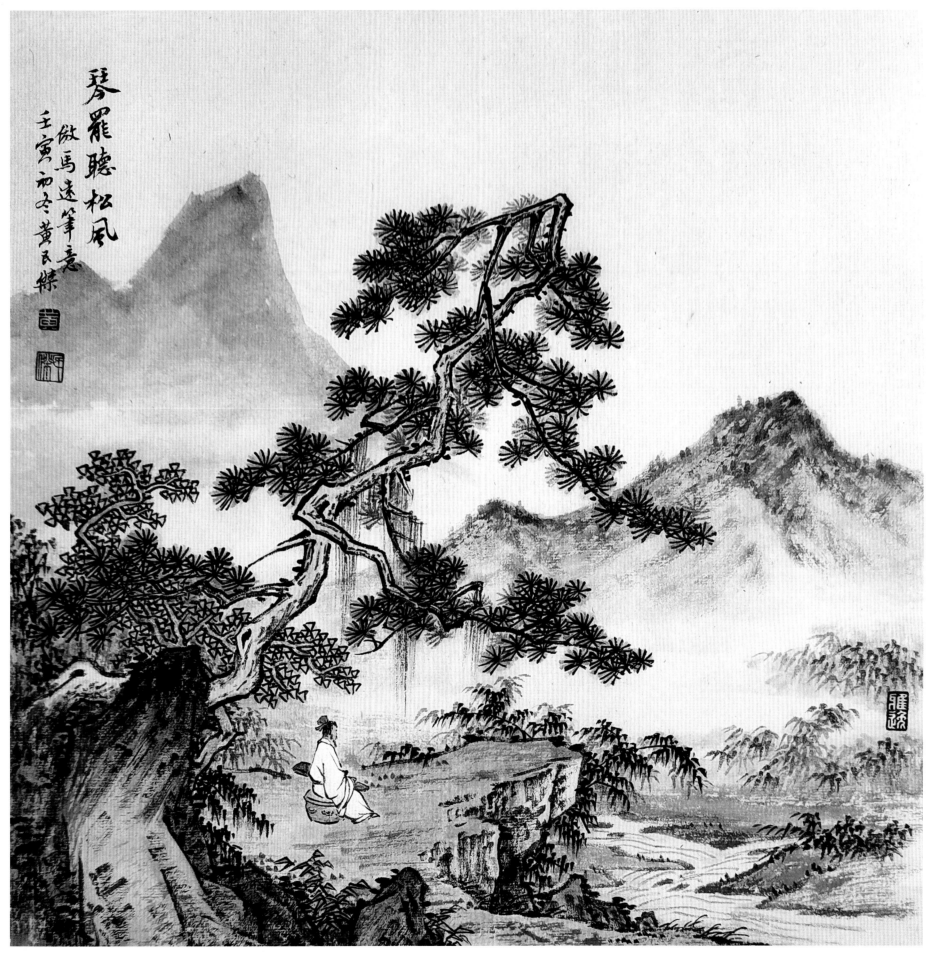

琴罢听松风

画茅屋的线条宜松活，不要刻板。

注意船只的透视要准确。

近景几株杂树的前后关系要清晰。

近景山石线条用笔宜干，状若卷云，称"卷云皴"。

难点解析视频

《春江帆饱》上色要点：

1.先用赭石勾山石和山石的纹理，染树干、坡岸、茅屋、船只，干后用赭石再染一遍山石和山头的下半部分。

2.用花青加少许墨，染山石和山头的上半部分以及松针、树叶、水。画出远山。

3.帆篷用钛白色。

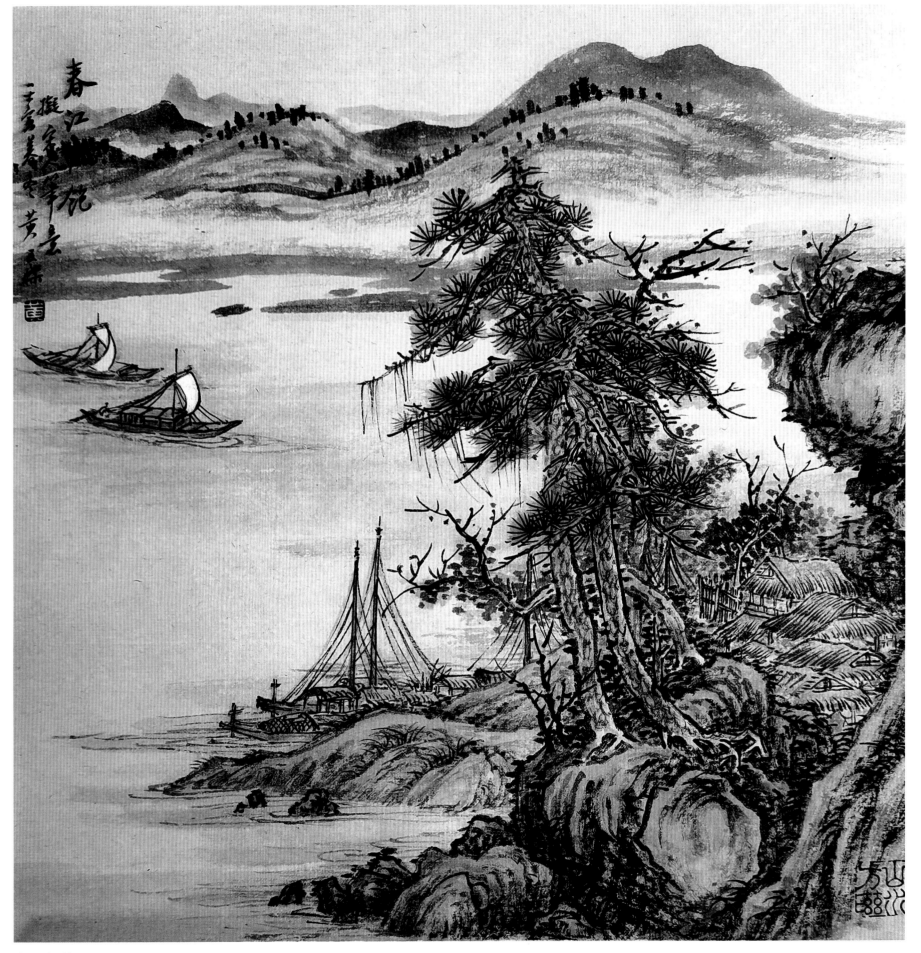

春江帆饱

先勾网巾状水波。

再勾网巾状水波中的水纹。

注意远处的水波宜淡宜简，水波较小。

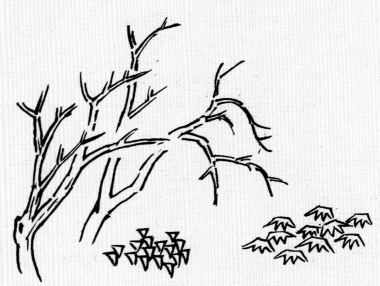

杂树和夹叶的画法。

水边山石的画法。

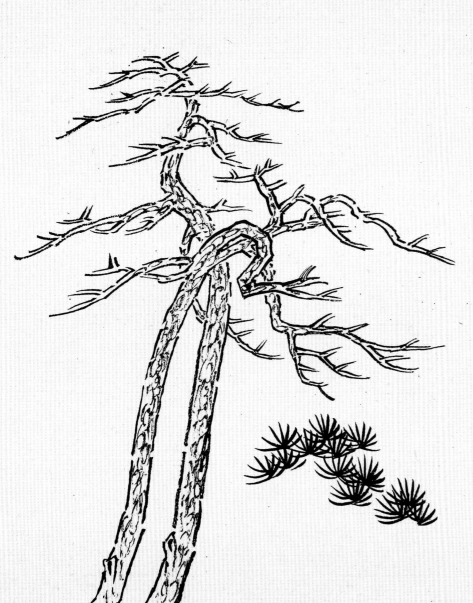

两株松树的组合画法。

难点解析视频

《秋窗读书》上色要点：

1.先用赭石勾山石和山头的纹理，染树干、屋顶、篱笆，干后再用赭石染一遍山石和山头的下半部分。

2.用花青加墨染松针、树叶以及山石的上半部分。染出水和天。

3.用赭石调朱磦填红色夹叶，赭石调鹅黄填黄色夹叶。

4.点景人物衣服用钛白、花青。

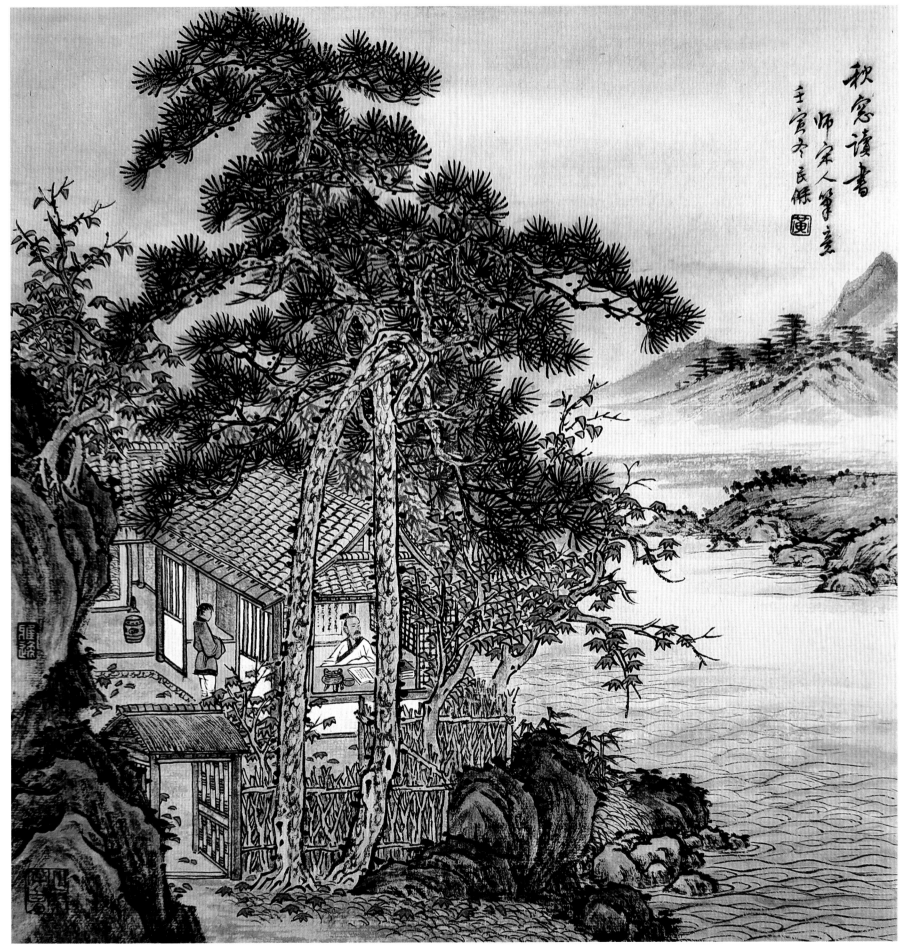

秋窗读书

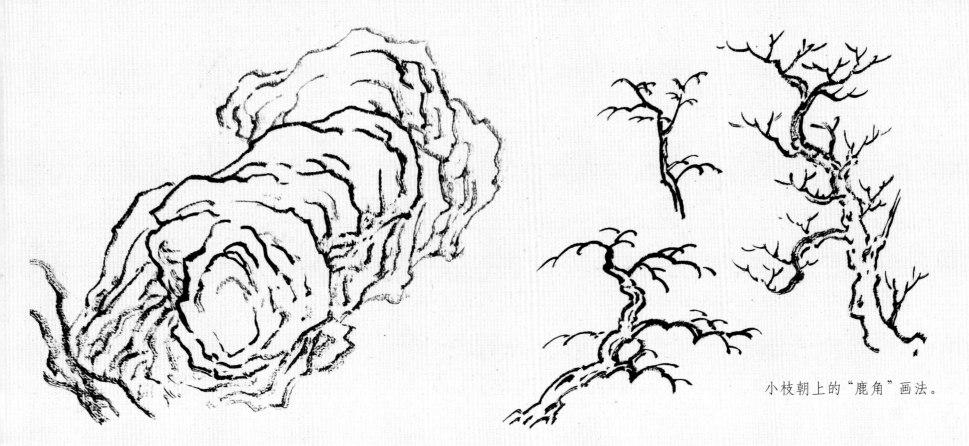

小枝朝上的"鹿角"画法。

小枝朝下的"蟹爪"画法。

线条弯曲翻卷，成为"卷云皴"。

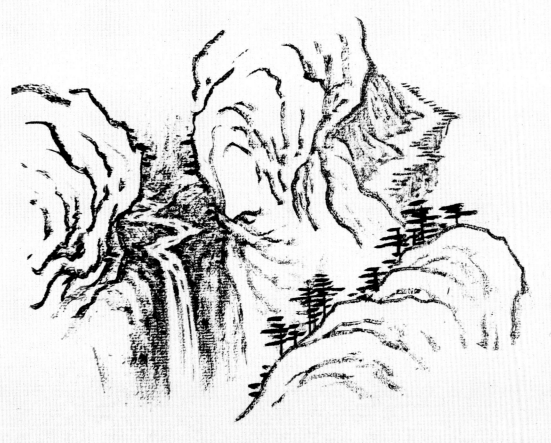

溪流和山道由远及近，蜿蜒曲折，增加了画面纵深感。

难点解析视频

《雪山行旅》上色要点：

1.先用赭石勾山石和山头的纹理，染树干、坡岸，要注意留白。

2.用淡墨染出水和天。

3.用花青调墨染树丛。

4.点景人物衣服用钛白。

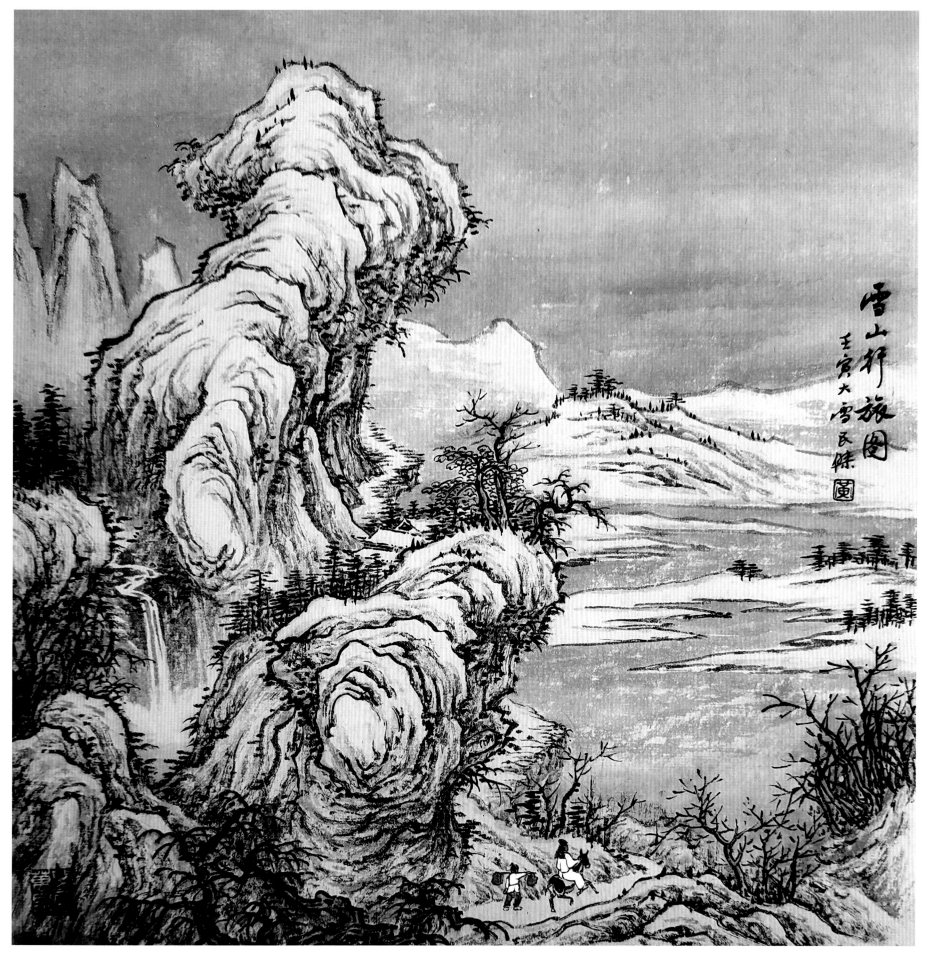

雪山行旅

两株柳树的组合画法。

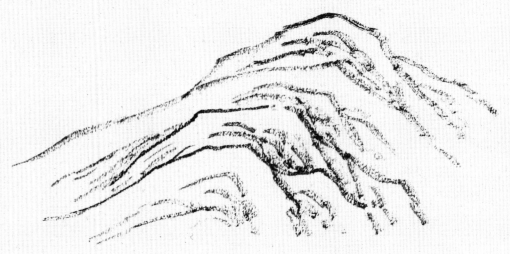

山头用长披麻皴，线条宜松活。

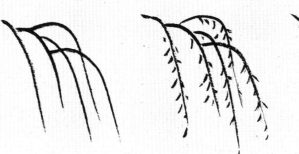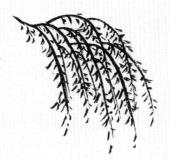

点景房屋不能太整齐，要错落有致。

柳枝先勾柳条，再加柳叶，最后丰富柳条和柳叶。

难点解析视频

《柳溪春晓》上色要点：

1.先用赭石勾山石和山头的纹理，染树干、坡岸、屋顶、小桥。

2.用花青调藤黄加少许墨成草绿色，染山石和山头，干后用三绿调少许三青染顶部山石。

3.用草绿色染柳树，点荷叶。花青加墨染远山、天、水，点水草。

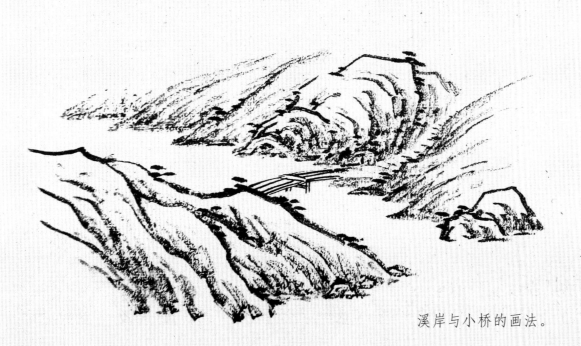

溪岸与小桥的画法。

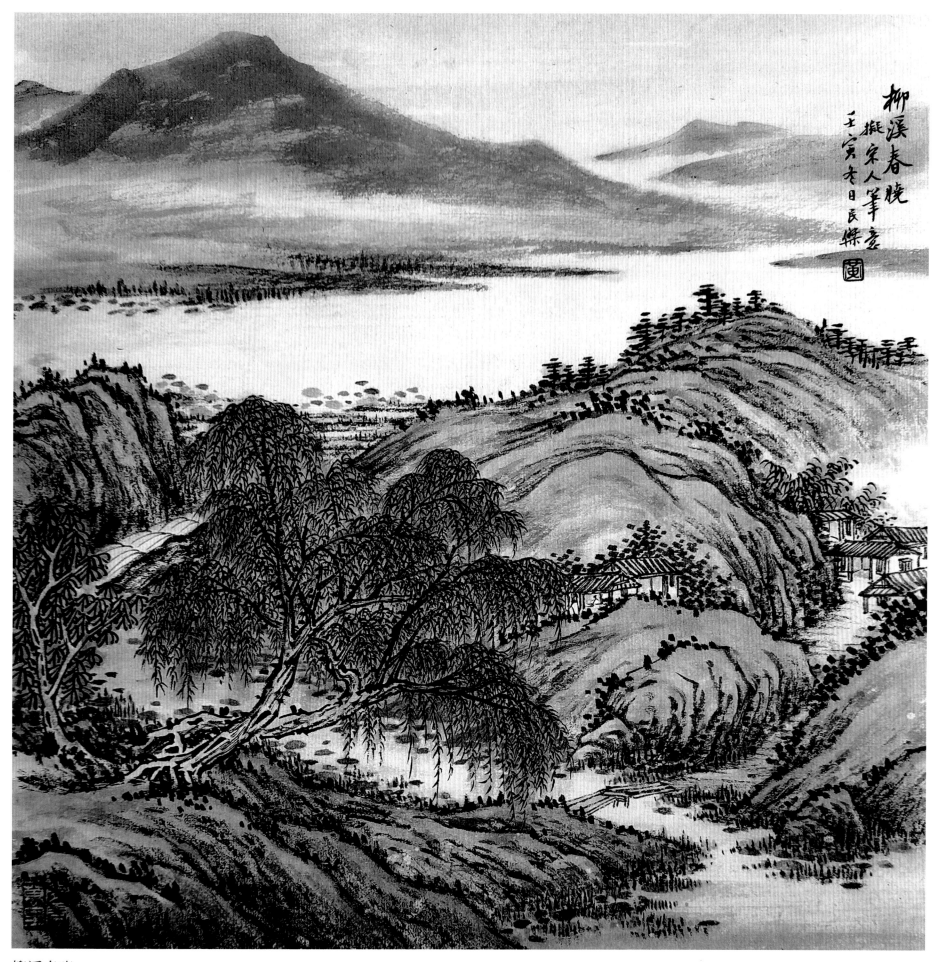

柳溪春晓

勾云的线条要流畅灵动，旁边可用干笔皴擦。

山石皴法以长线条为主。

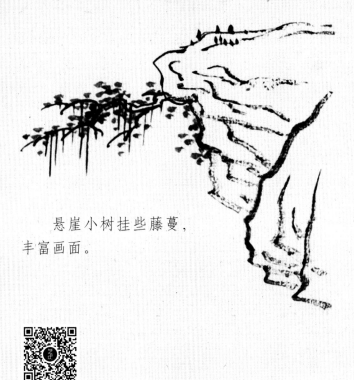

悬崖小树挂些藤蔓，丰富画面。

难点解析视频

《松溪结庐》上色要点：

1.先用赭石勾山石和山头的纹理，染树干、坡岸、茅屋，干后再用赭石染一遍山石、山头、土坡、道路。

2.用淡墨画远山，染山石的暗部以及松针、天、水。

3.点景人物衣服用钛白。

三株松树的组合，注意前后左右的枝干穿插。

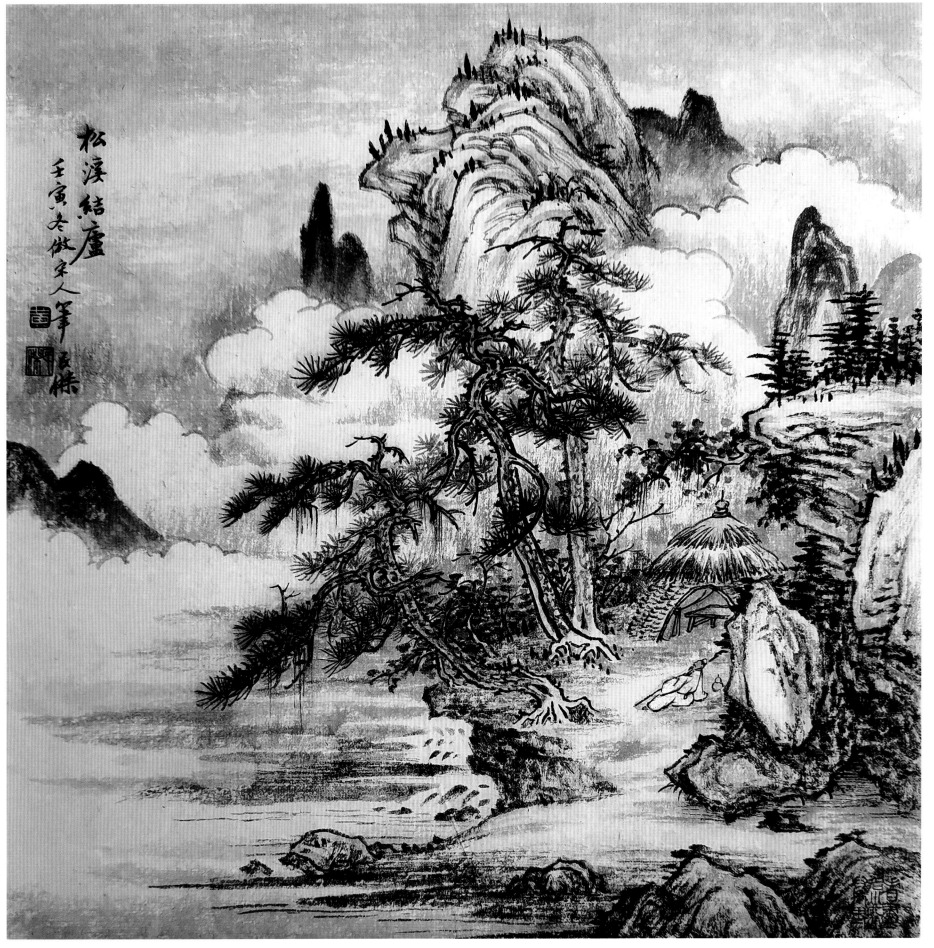

松溪结庐

这张画用了厚重的青绿色，所以山头和山石的用笔简洁，皴擦少，以便为铺底色留下位置。在暗部，如瀑布两边的岩石仍然要多皴擦。

松针的画法。

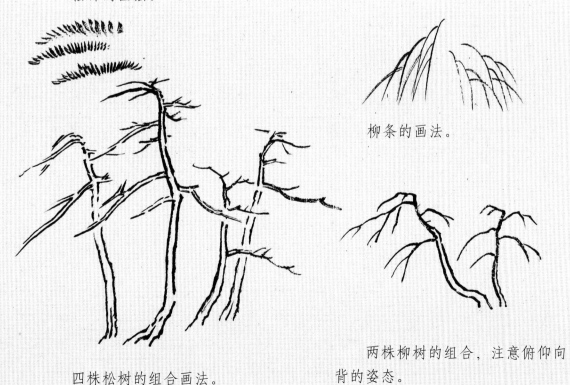

柳条的画法。

四株松树的组合画法。

两株柳树的组合，注意俯仰向背的姿态。

难点解析视频

《溪山归隐》上色要点：

1.先用赭石勾山石和山头的纹理，染树干、坡岸、屋顶、小桥，干后再用赭石染一遍山石和山头的下半部分。

2.用花青调藤黄成草绿色，染山石和山头的上半部分，干后用三青调三绿染一遍。

3.在山石和山头的顶部，用三青调些许三绿再染一遍。

4.柳树以草绿色打底后，再染一遍三绿。

5.点景人物衣服用钛白。

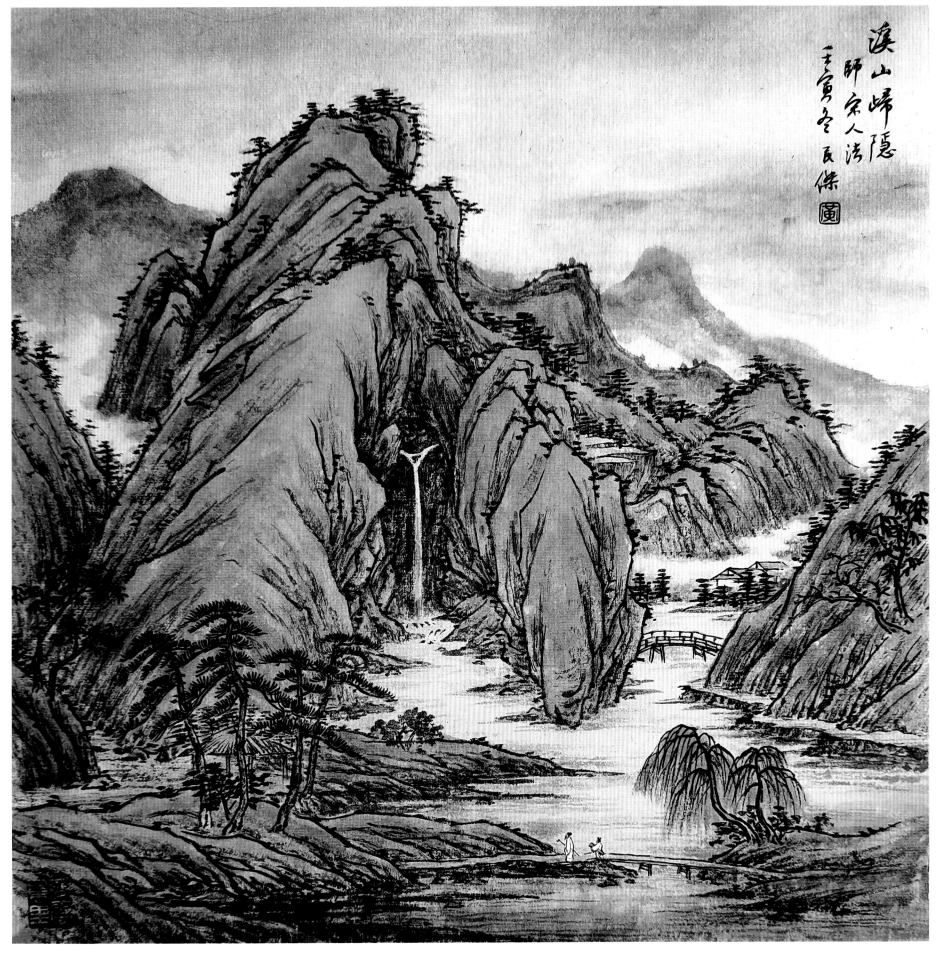

溪山归隐

画瀑布的线条要流畅，而且上实下虚。

画石壁勾线后，用毛笔侧锋皴擦，下笔应爽劲有力，称为"斧劈皴"。

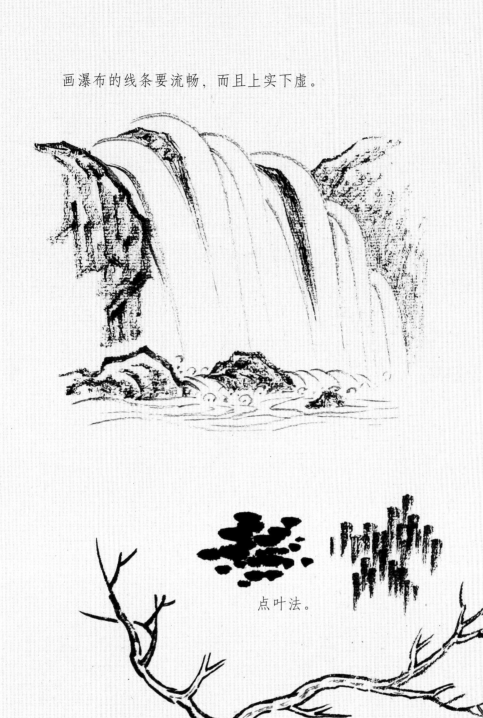

点叶法。

两株树的组合应注意树干的盘屈和前后关系。

难点解析视频

《携友观瀑》上色要点：

1.用赭石勾山石的纹理，染树干、栏杆，干后用淡赭石再染一遍山石和石壁。
2.用淡墨染树叶、云、水。
3.点景人物衣服用钛白。

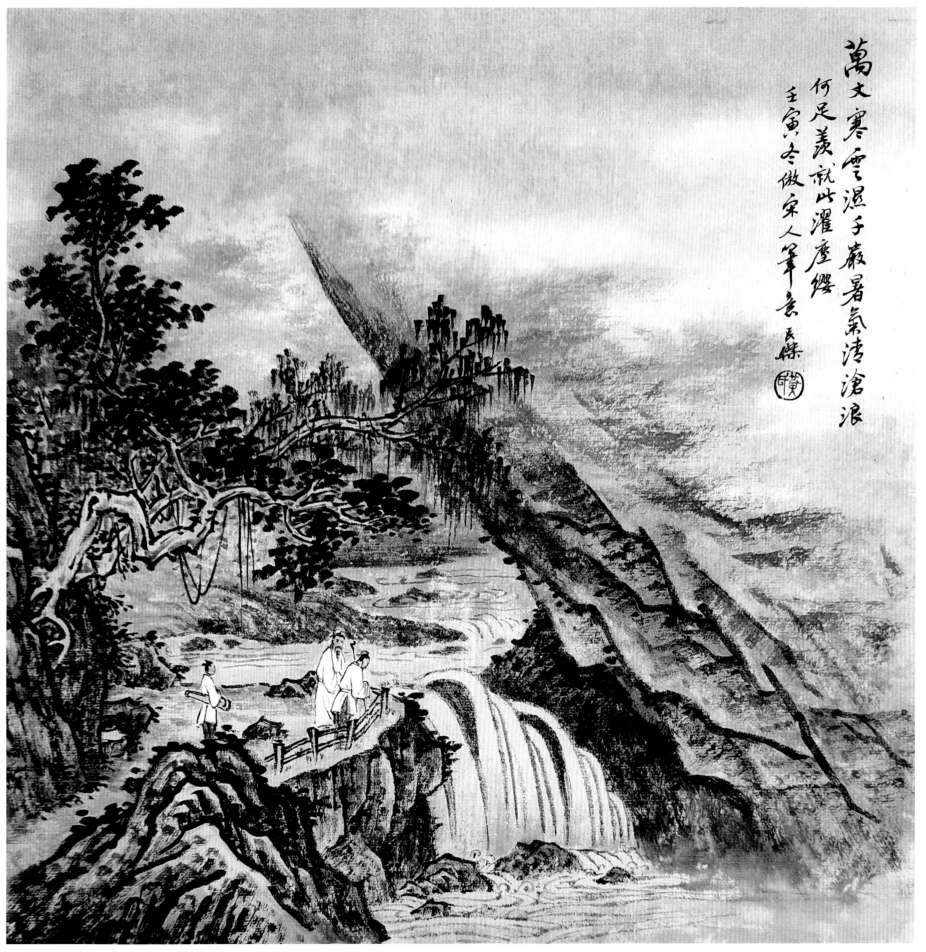

萬丈寒雲遏子巌暑氣清滄浪
何足羨就此濯塵纓
壬寅冬傲宋人筆意 兵傑

携友观瀑

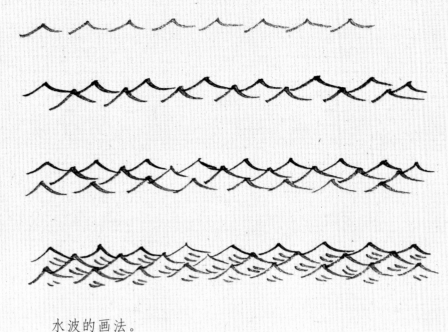

水波的画法。

远岸江渚的画法，远树成片不必太清晰。

水草的画法。

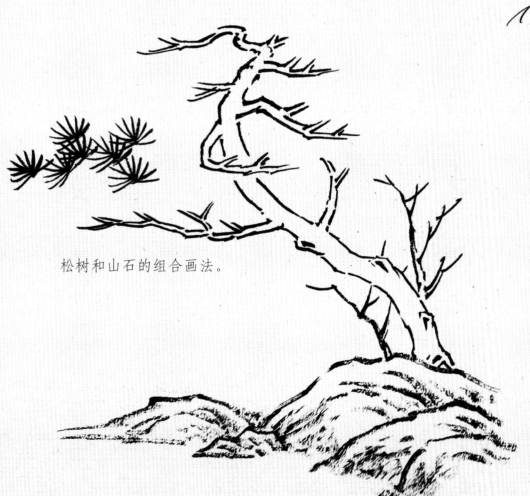

松树和山石的组合画法。

《春溪垂钓》上色要点：

1.先用赭石勾山石和山头的纹理，染树干、坡岸、屋顶、小船，干后再用赭石染一遍山石和山头的下半部分。

2.用花青调藤黄成草绿色，染山石、山头、远山，干后用三绿染一遍。最后用三绿再染一遍山石的顶部。远山用三绿再染一遍。

3.桃树林先用钛白点，再用钛白调曙红成粉色点桃花。

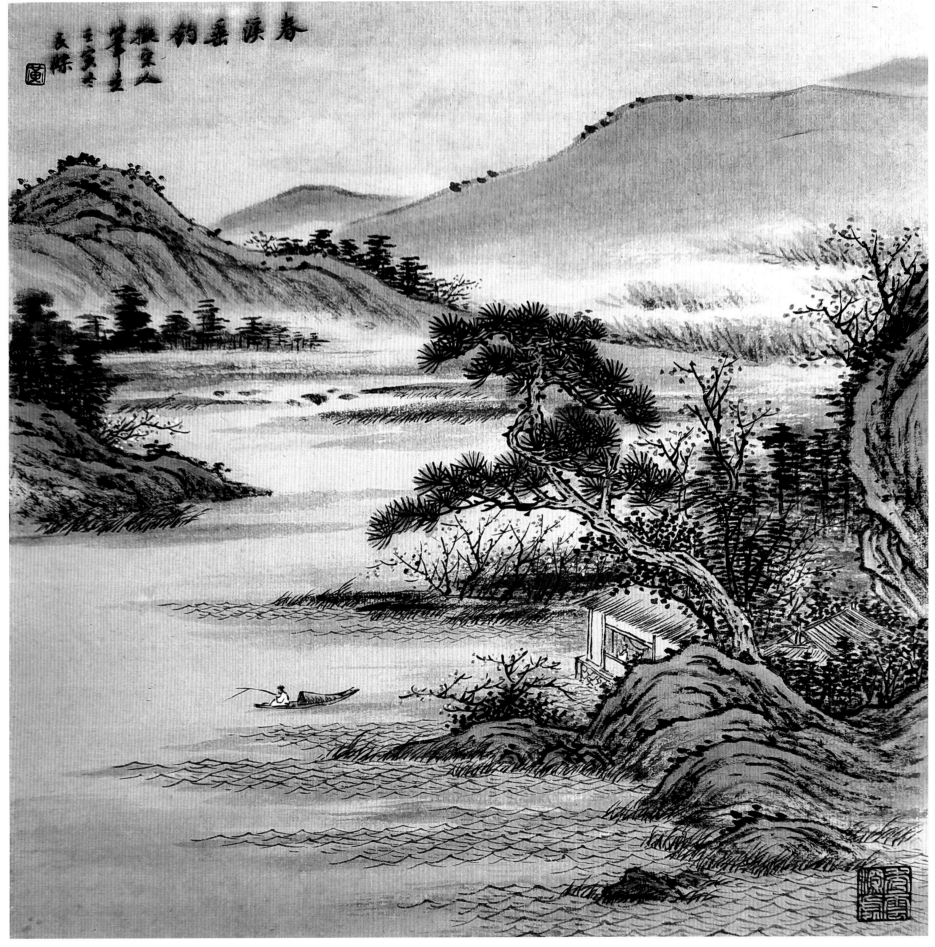

春溪垂钓

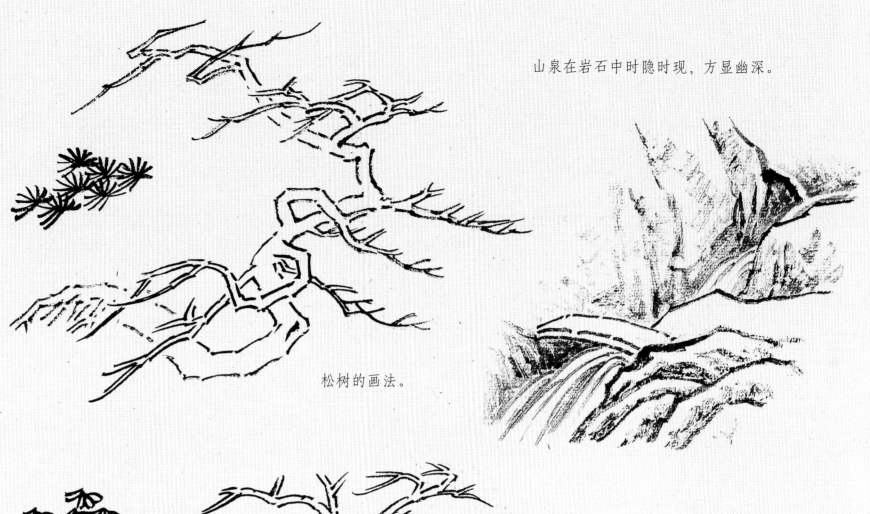

山泉在岩石中时隐时现，方显幽深。

松树的画法。

杂树和岩石的组合画法。

难点解析视频

《洞天论道》上色要点：

1. 先用赭石色勾山石的纹理，染树干、小桥，干后再用赭石染一遍山石的下半部分。

2. 用花青调藤黄再加少许墨成草绿色，染山石、杂叶。

3. 用花青调墨染松针和山石的顶部。

4. 点景人物衣服用钛白、花青。

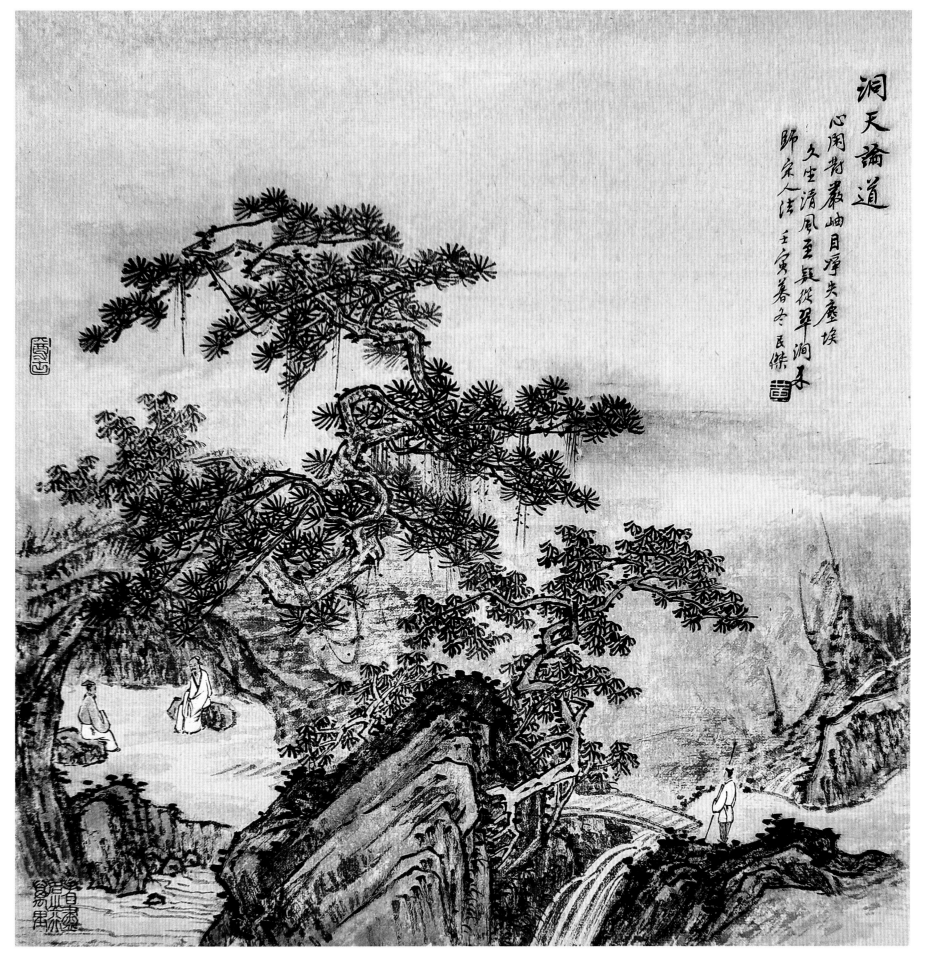

洞天论道

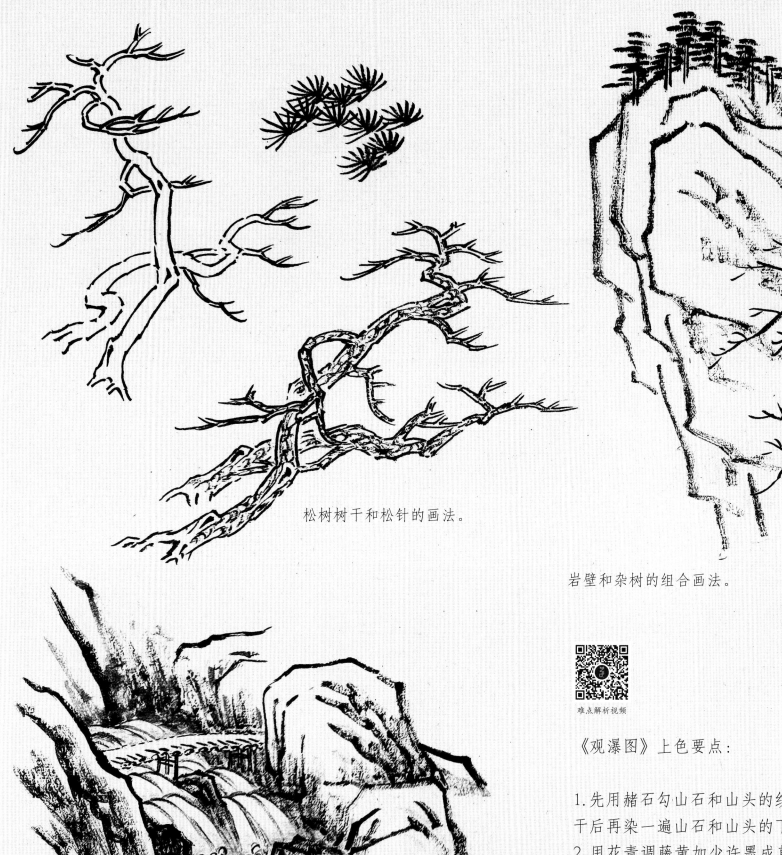

松树树干和松针的画法。

岩壁和杂树的组合画法。

山间溪流的画法。

难点解析视频

《观瀑图》上色要点：

1.先用赭石勾山石和山头的纹理，染树干、屋顶，干后再染一遍山石和山头的下半部分。
2.用花青调藤黄加少许墨成草绿色，染山石和山头的上半部分。山石顶部略染花青。
3.用花青调墨染松针、杂树、天。水用淡墨染。
4.点景人物衣服用钛白。

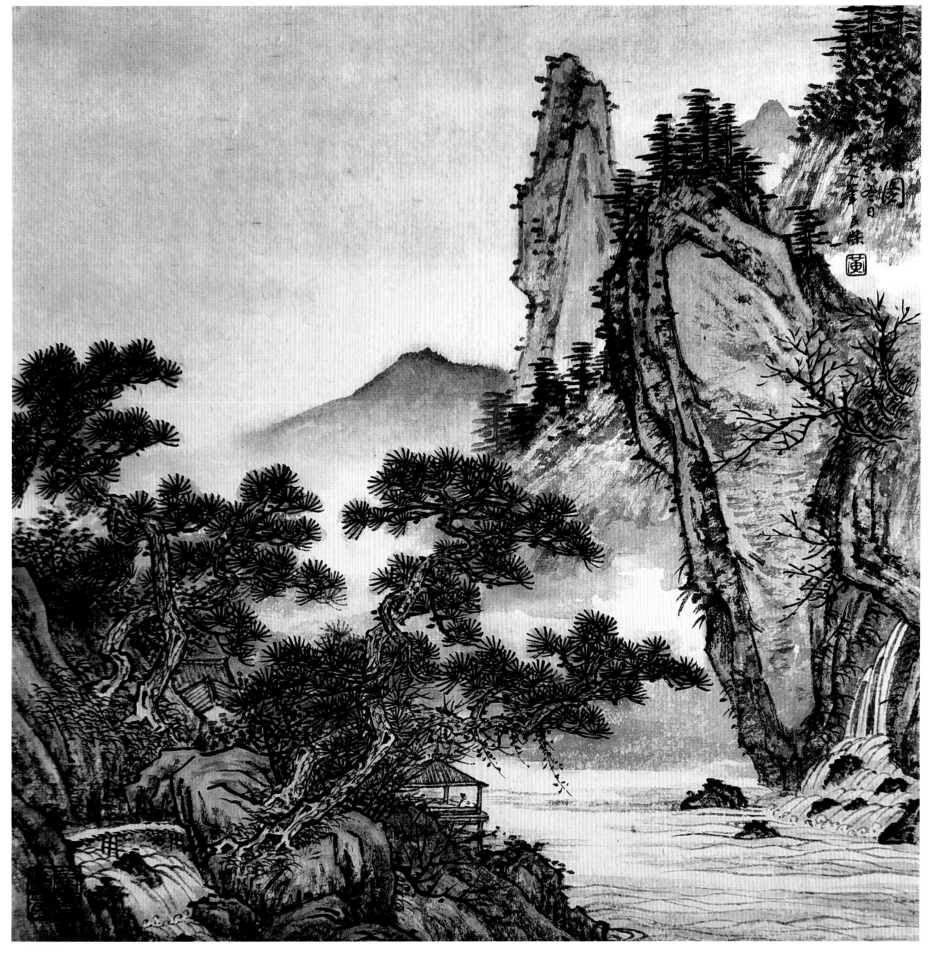

观瀑图